LES ACTEURS
par hasard,

OU

LA COMÉDIE AU JARDIN.

Comédie en un acte en prose,

PAR MM. AMÉDÉE ET DÉCOUR,

REPRÉSENTÉE, POUR LA PREMIÈRE FOIS, SUR LE THÉATRE DE LA GAÎTÉ,
LE 8 FÉVRIER 1827.

PRIX : 75 CNET.

PARIS,

AU MAGASIN DE PIÈCES DE THÉATRE,

CHEZ DUVERNOIS, LIBRAIRE,

Cour des Fontaines, N° 4 ;
Et passage d'Henry IV, N°ˢ 12 et 14.

1827.

PERSONNAGES.	ACTEURS.
Mme SAINVILLE, jeune veuve.	Mme DESJARDINS.
JULIE, son amie.	Mme GAUTIER.
BERNARD, vieux garçon.	M. PARENT.
FLORVILLE, époux de Julie.	M. THIÉRY.
JACQUOT, jardinier.	M. MERCIER.
LOUISE, femme de chambre de Mme Sainville.	Mme ADOLPHE.

La scène se passe à quelques lieues de Paris, du château de Madame Sainville.

LES ACTEURS
PAR HASARD,
OU
LA COMÉDIE AU JARDIN.

Le Théâtre représente l'entrée du Château; à droite du spectateur est un pavillon élégant, faisant suite au château que l'on aperçoit à travers les arbres; à gauche un berceau, une table de pierre et des chaises de jardin. Dans le fond une grille qui laisse apercevoir une route qui donne dans la forêt; un bouquet de fleurs est placé sur une des chaises du jardin.

SCÈNE PREMIÈRE.

LOUISE, seule.

(Elle apprête et range sur la table ce qu'il faut pour le déjeûner des deux dames; après un moment de silence).

Je crois que je n'oublie rien... non..... Madame peut arriver maintenant..... L'excellente maîtresse ! elle s'imagine que ce déjeûner champêtre rendra un peu de gaîté à sa jeune amie, cette pauvre demoiselle Julie; elle est si douce ! si aimable ! mais elle est d'un triste !.... Le moyen de ne pas l'être ? Trois femmes ici et pas un homme ! C'est singulier qu'on ne puisse pas s'en passer..... Il n'y a pas jusqu'à ce beau jeune homme, qui est venu, de je ne sais où, se loger ici, et vit comme un vrai hibou, qui n'a pas fait la moindre tentative pour voir ses jolies voisines.... Je ne suis point curieuse, mais je voudrais bien savoir qui ce peut être ; je ne vois que Jacquot qui puisse me le dire.... Quoique niais, il est un peu furet.... Il m'aime et je suis sûre d'obtenir de lui tout ce que je voudrai. Justement le voici.

SCÈNE II.

JACQUOT, LOUISE.

JACQUOT, *accourant et riant naivement.*

Ah! ah! ah! bonjour mam'selle Louise.

LOUISE, *le contrefaisant.*

Ah! ah! ah! bonjour M. Jacquot.

JACQUOT.

Allons morgué, v'là que vous commencez à vous gausser de moi, et ben c'est égal j'suis tout d'même ben content d'vous voir.... Vrai, foi d'jardinier, les pêches de mon espalier n'ont pas les joues si fleuries que les vôtres.... Voulez-vous me permettre que je cueille (*il fait le mouvement de vouloir l'embrasser*).

LOUISE, *riant.*

Cueille, mon garçon (*Jacquot ôte son chapeau et l'embrasse, en mettant les mains derrière le dos*); mais sais-tu bien Jacquot que tu es entreprenant?

JACQUOT.

Pardine, mam'selle, avec vous, c'est tout simple. Ah! je ne le suis pas tant avec la mère Mathurine, qui pourtant m'fait les yeux doux.

LOUISE.

La mère Mathurine! je te sais gré de ta préférence..... Mais, à propos, as-tu songé à tes bouquets, tes guirlandes?

JACQUOT.

Oh! j'nons rien oublié, il suffit que ce soit pour la fête de not'bonne maîtresse.... elle est si aimable, si agréable, si charitable..... et avec ça comme elle aime mademoiselle Julie.... C'est pas commun, n'est-ce pas mademoiselle Louise, de voir deux femmes s'aimer comme ça?... Mais, quoiqu'elle a donc Mademoiselle Julie avec sa figure triste, comme un jardin en friche?

LOUISE.

Je l'ignore.... et voilà bien ce qui me fâche; Mademoiselle Julie qui est peut-être une dame, car c'est encore ce que je ne sais pas, est une ancienne amie de pension de ma maîtresse, et que je vois ici pour la première fois, de-

puis quelques mois que je suis au service de Madame. Voilà tout ce que j'ai pu apprendre.... Mais patience, plus tard j'en saurai davantage.

JACQUOT.

Ah ! ben, tant mieux, vous me direz ça, hein ?

LOUISE.

Oui, mais à une condition, c'est que tu vas me dire tout ce que tu sais....

JACQUOT, *vivement*.

De Mademoiselle Julie ?...

LOUISE.

Eh ! non nigaud, mais du nouveau voisin....

JACQUOT.

Ah ! oui, qui depuis huit jours habite cette petite maison au bout du parc ?

LOUISE.

Justement.

JACQUOT.

Eh bien ! mam'selle, puisque vous le voulez, vous saurez, d'abord et d'un, que ce Monsieur-là ne sera jamais malade long-temps.

LOUISE.

Que veux-tu dire ?

JACQUOT.

Je veux dire que, puisque son état est de guérir les autres, il commencera toujours par lui.

LOUISE.

Il est donc médecin ?

JACQUOT.

Oui, Mademoiselle; c'est un médecin comme on n'en voit guère; il guérit tout le monde, et ne prend rien à personne.

LOUISE.

Est-il joli garçon ?

JACQUOT.

Oui, Mademoiselle, comme moi.

LOUISE.

Aimable ?

JACQUOT.

Oui; Mademoiselle, comme moi, et qui plus est, amoureux comme moi.

LOUISE.

Tu as vu cela? et à quoi?

JACQUOT.

A quoi?.... Tenez, Mam'selle, il y a deux choses qu'on ne peut pas cacher : l'amour dans le cœur et le nez au milieu du visage.

LOUISE.

Mais, es-tu bien certain?

JACQUOT.

Jarni, oui!... d'abord, il s'lève comme moi, avec le soleil; je l'rencontrons s'promenant tout seul dans la forêt; il lit des brinborions de papier, qu'il serre ensuite dans son gilet.... Alors, moi, je m'dis : s'il se lève matin, c'est qu'il n'a pas envie de dormir, et comme rien que de penser à vous, ça m'réveille tout d'suite; le médecin et moi, j'sommes amoureux, ou je m'y connais pas.

LOUISE.

Ce pauvre Jacquot.... tu es un excellent garçon. (*à part*) Il m'a dit tout ce que je voulais savoir (*haut*). Maintenant, tu peux t'en aller à ta besogne.

JACQUOT.

Déjà? Eh bien! pour la peine que ça m'fait, voulez-vous que j'cueille encore. (*Il fait le mouvement de vouloir l'embrasser.*)

LOUISE, *le repoussant.*

Tu t'y accoutumerais, je crois.

JACQUOT.

Dam! vous autres femmes, ça vous coûte si peu, et ça nous fait tant de bien!

LOUISE.

Allons! va-t'en.

JACQUOT.

V'là que j'men vas; mais souvenez-vous ben que le jour de vot' fête, j'vous donnerons un bouquet qui n'sera pas de paille. Oui, tant que j'vivrai, vous serez mon choux-choux. (*Il sort.*)

LOUISE, *le regardant sortir.*

Ce bon Jacquot! une femme serait bien heureuse avec lui... et je ne dis pas qu'un jour... mais voici ces dames.

SCÈNE III.

Mad. SAINVILLE, JULIE, *sortant du pavillon,* LOUISE.

Mad. SAINVILLE.

Venez, ma chère Julie: le déjeûner nous attend sous ce berceau... Louise, sers-nous.

LOUISE.

Oui, Madame. (*Elle entre dans le pavillon et apporte un thé.*)

JULIE.

Ah! ma bonne amie, combien je suis touchée de vos aimables soins!

Mad. SAINVILLE.

J'espère que nous vous rendrons votre gaîté, et que vous n'aurez qu'à vous louer de votre séjour chez moi.

LOUISE, *prenant le bouquet qui est sur une chaise.*

Madame veut-elle bien permettre qu'humblement je sois la première à lui souhaiter une bonne fête?

Mad. SAINVILLE, *prenant le bouquet d'un air triste.*

Merci, Louise, merci.

JULIE, *surprise.*

Comment!... c'est votre fête, mon amie, et vous ne m'en disiez rien.

Mad. SAINVILLE.

Je l'avais oublié... Mais les bons habitants de ce village ont soin de me le rappeler... j'ai même l'habitude de leur donner l'entrée du parc... On danse; mille jeux augmentent encore leur gaîté, et je suis sûre que ce tableau champêtre vous fera grand plaisir, et chassera de votre esprit...

JULIE.

Je vous prie de me dispenser...

Mad. SAINVILLE.

Depuis huit jours que vous habitez ce château, j'ai cru devoir respecter votre secret; mais une peine qui n'est point partagée, n'en devient que plus cruelle; votre chagrin, mon amie, ne peut être sans remède.

LOUISE, *à part, prêtant l'oreille.*

Ecoutons, et ne perdons pas un mot.

JULIE, *soupirant.*

Hélas ! je n'en connais point.

SCÈNE IV.

Mad. SAINVILLE, JULIE, JACQUOT.

JACQUOT, *à la grille.*

Pardon, excuse, not' maîtresse, si je v'nons vous déranger.

LOUISE, *à part.*

Allons, je ne saurai rien.

Mad. SAINVILLE.

Que me veux-tu ?

JACQUOT.

Madame, v'là un Monsieur dont la voiture s'est cassée en versant dans le chemin creux, et qui demande comme ça, dit-il, l'hospitalité.

Mad. SAINVILLE.

Entre donc... Est-il blessé ?

JACQUOT.

Ah ben oui, blessé !... C'est ben le plus drôle de corps ! On l'a fait sortir sain et sauf de sa voiture, ous qu'il était blotti comme une taupe.... C'est moi qui lui a ouvert la portière : il m'a baillé six francs pour ça, un louis d'or à ceux qui avons relevé sa voiture, et il a promis vingt écus si son essieu était raccommodé avant la nuit.

JULIE.

Il en est quitte pour la peur, à ce qu'il paraît ?

JACQUOT.

C'est pas tout ; il a demandé ensuite qu'est-ce qui habitait ce château ; j'lui ai dit vot' nom : il a dit, dit-il, qu'il ne vous connaissait pas ; mais que c'était égal, qu'il serait bien aise de faire vot' connaissance, et v'la qu'il me suit ; j'nons eu que le temps d'vous en avertir.

Mad. SAINVILLE.

Comment ! sans demander permission ?

JULIE, *souriant.*

Il paraît que c'est un second M. Sans-Gêne?

JACQUOT.

C'est c'qu'il dit, Mam'selle ; mais que voulez-vous faire avec un diable d'homme qui a toujours l'argent à la main; il n'y a qu'à prendre et se taire... Tenez, le v'là qui entre dans l'avenue; par ici, Monsieur, par ici. (*Il va vers la grille.*)

JULIE.

Souffrez que je me retire.

Mad. SAINVILLE, *l'arrêtant.*

Restez, ma chère Julie, vous m'aiderez à recevoir cet étranger; les gens prodigues sont rarement à craindre, et son caractère original pourra nous distraire un moment.

JACQUOT, *ouvrant la grille à Bernard.*

Monsieur, donnez-vous la peine d'entrer.

BERNARD, *à la grille, reconnaissant Jacquot.*

Ah! ah! c'est toi, mon garçon, je te reconnais; tiens, (*Il lui donne une pièce de monnaie*) bois à ma santé.

JACQUOT.

Jarni, Monsieur, comme vous allez bien vous porter.... V'là là-bas not' maîtresse.... Approchez, n'ayez pas peur.

(*Il sort.*)

SCÈNE V.

BERNARD, mad. SAINVILLE, JULIE.

BERNARD, *s'approchant d'un air gai.*

Pardonnez, Mesdames, à un voyageur...

Mad. SAINVILLE.

Votre accident, Monsieur, vous servirait d'excuse, si vous en aviez besoin.

BERNARD, *à part.*

Elles sont charmantes toutes les deux.

Mad. SAINVILLE.

Monsieur est sans doute pressé de continuer sa route?

BERNARD.

Il y a deux minutes, Mesdames, que je maudissais mon

sort ; mais je vous vois, et, sans flatterie, je m'applaudis de mon événement.

JULIE, *bas à mad. Sainville.*

Il paraît aimable.

Mad. SAINVILLE.

Je n'ose, Monsieur, vous prier de partager notre déjeûner... frugal... c'est du thé...

JACQUOT, *vivement.*

Osez, Madame, osez.

« La façon de donner vaut mieux que ce qu'on donne. »

Mad. SAINVILLE.

Ainsi donc, vous acceptez?...

BERNARD.

Certainement, Madame, et je vous demande la permission... *(Il conduit les dames vers la table, prend une chaise et s'assied.)*

Mad. SAINVILLE, *appelant.*

Louise ! Louise !

LOUISE, *à la porte du pavillon.*

Que veut Madame ?

Mad. SAINVILLE.

Dites que l'on serve Monsieur.

LOUISE.

Oui, Madame. *(Elle regarde Bernard, et dit en riant)* Dieu soit loué ! voilà enfin un chapeau. *(Elle rentre.)*

BERNARD, *gaiment.*

Il est naturel, Mesdames, après un aussi aimable accueil, que je me fasse connaître... Je me nomme Bernard, je suis garçon, j'ai fait trente ans le commerce et me suis retiré des affaires avec une assez jolie fortune ; je passe ma vie à visiter mes amis, tantôt chez l'un, tantôt chez l'autre, faisant un peu de bien sur ma route et payant mon écot avec ma gaîté ! Les Muses occupent mes loisirs, non pas que j'aspire à l'immortalité ; mais faut-il célébrer une fête, une noce, un nouveau-né *(il chante)*, me voilà...... Toujours le petit couplet en poche ; il n'y a pas, jusqu'à la comédie, le vaudeville, que je n'ébauche quelquefois ;

cela trouve sa place à la campagne, les maîtres de la maison sont enchantés....

« Les vers qu'on fait pour nous, nous semblent toujours bons, et le suffrage de mes amis compose toute ma gloire......... Mon bonheur, qui partout m'accompagne, me fait verser sous les murs de votre parc, au moment où je me rendais chez un ami : l'essieu est rompu, vos bons paysans me relèvent, et la vue de votre habitation, qui me paraît fort agréable, m'a fait naître le désir de vous présenter mes hommages et tout ce que j'ai de gaîté.

Mad. SAINVILLE.

J'approuve votre manière de vivre, et l'offre de votre gaîté ne peut que nous être agréable... C'est aujourd'hui fête au château ; c'est la mienne.

BERNARD, *se levant et saluant.*

Votre fête, Madame!... daignez recevoir mes vœux sincères.

JULIE, *bas à son amie.*

Ce Monsieur a une figure et des manières tout-à-fait divertissantes.

Mad. SAINVILLE.

Je suis certaine qu'il nous distraira...

BERNARD, *se levant, à part.*

Je me crois déjà l'ami de la maison. (*Haut.*) Voilà qui est fait... Rien ne vaut un déjeûner sous l'ombrage.. même du thé.

Mad. SAINVILLE.

Je regrette, monsieur, de n'avoir pu...

BERNARD.

Vous vous moquez, Madame ; tout est bon pour un voyageur.

SCÈNE VI.

LES PRÉCÉDENTS, LOUISE.

LOUISE.

Mesdames, les bons villageois viennent d'entrer dans votre jardin ; ils n'osent arriver jusqu'ici pour vous présenter leurs bouquets.

Mad. SAINVILLE, *à Julie*.

Mon amie, allons au-devant d'eux..... Vous excuserez, Monsieur, si, pour quelques instants, nous vous laissons.

BERNARD.

A la campagne, Mesdames, point de façons.... vous voyez que j'en use...

Mad. SAINVILLE.

Si le salon ou la bibliothéque peuvent vous être agréables, veuillez, je vous prie...

BERNARD.

Mille remercîments, Madame, je préfère parcourir votre parc, qui me paraît superbe... D'ailleurs, j'ai là certaines idées...

Mad. SAINVILLE.

A votre aise, Monsieur... nous nous rejoindrons dans peu. (*Bernard les conduit par la main ; elles sortent.*)

SCÈNE VII.

BERNARD, JACQUOT.

JACQUOT, *accourant*.

Monsieur, je viens vous dire que vous vous porterez bien d'ici à long-temps, car je me suis joliment arrosé à votre santé.

BERNARD.

Grand merci... Ecoute, mon garçon, j'ai besoin de toi; tu m'as l'air de n'être pas trop bête.

JACQUOT, *saluant*.

C'est ben plutôt vous, Monsieur.

BERNARD.

Non, non, c'est toi, je me connais en physionomie, et la tienne m'a plu à l'instant même.

JACQUOT.

Dam! Monsieur, la v'là comme ma mère me l'a faite ; il n'y manque rien, et jusqu'à mes oreilles, qui sont fameuses... Regardez plutôt.

BERNARD, *à part*.

Comme ce coquin-là sera parfait dans mon rôle de niais; (*haut*) dis-moi, c'est aujourd'hui la fête de la dame du château ? comment s'appelle-t-elle ?

JACQUOT.

Madame Sainville.

BERNARD.

Son nom de demoiselle ?

JACQUOT.

Ah! vous voulez dire son nom de fête ?.... Clotilde.

BERNARD.

A merveille...., tu as des fleurs, des guirlandes ?

JACQUOT.

Oui, Monsieur, à remuer à la pelle.

BERNARD.

Il y aura sans doute un repas ?...

JACQUOT.

Et un fameux.... trois broches les unes sur les autres !

BERNARD.

Aurez-vous aussi un feu d'artifice ?

JACQUOT.

Ah ! j'crois ben, le garde-chasse a double fusils et son arquebuse, avec quoi il tue des lapins et gagne tous les ans le prix.

BERNARD.

Et toi, quel est ton nom ?

JACQUOT.

De fête ou de baptême ?

BERNARD.

Comme tu voudras.

JACQUOT.

Je n'en ai qu'un, je me nomme Jacquot, fils de Jacquot Lésoufflé, petit-fils de Jacquot Ledru ; car, dans notre famille, de mère en père, nous sommes tous des Jacquot.

BERNARD.

C'est fort bien.... il ne manque plus qu'une chose essentielle pour rendre la fête complète, et je m'en charge... Il y a ici une serre, une orangerie ?....

JACQUOT.

Il y en a ben deux.

BERNARD.

Tu as des planches, des tonneaux ?

JACQUOT *vivement*.

Des tonneaux pleins ?....

BERNARD.

Pleins ou vides, ça m'est égal.

JACQUOT, *riant*

Ça vous est égal ? c'est pourtant pas la même chose.

BERNARD.

Tu me conduiras voir tout cela (*il l'examine*). Oui, plus je te regarde, et plus je crois que tu ne jouerais pas mal un rôle d'imbécille.

JACQUOT.

Vous êtes ben bon, Monsieur.... j'gage que c'est une comédie qu'vous voulez faire représenter ici ? Ah ! c'est pas la première fois qu'on la joue au château. Il y a un an, à pareil jour, que c'est moi qui jouais Jocrisse, et j'dis au parfait.

BERNARD.

Et je crois même au naturel.

JACQUOT.

Est-ce que vous ne vous servez pas de Mademoiselle Louise ? C'est celle-là qu'est une fine mouche, une farceuse à vous faire confondre de rire.... Tenez justement la v'là.

SCÈNE VIII.

LES MÊMES, LOUISE.

LOUISE.

Madame m'envoie vous prier, Monsieur, de ne pas vous ennuyer.

JACQUOT.

Ah ! ben oui, avec moi ! Dites donc, Mademoiselle Louise, il y aura à c'soir un'comédie ; vous en serez, j'en serai aussi, je jouerai un rôle d'imbécille..... Hein, ça me va ?

BERNARD.

Ma belle enfant, vous ne pouviez venir plus à propos.... Voyons récapitulons ce qu'il me faut : d'abord mes acteurs : un valet bien niais, c'est toi.... une soubrette enjouée, jolie et un peu coquette.....

JACQUOT.

Eh! jarni, c'est vous, mam'selle.

BERNARD.

Une amoureuse un peu sentimentale, des larmes dans la voix et cœtera, je crois avoir mon actrice ici. La jeune amie de Madame Sainville fera mon affaire.... Quant à un amoureux, on en trouve partout.

LOUISE.

Et voilà justement, Monsieur, ce que vous ne trouverez pas chez nous, excepté vous et Jacquot, il n'y a pas un homme ici.

BERNARD, *surpris*.

Pas un homme !

JACQUOT.

Pas seulement un petit bon homme à la lisière, haut comm'ça....

BERNARD.

Ah! diable.... Voyons Jacquot, tourne-toi un peu.... le rôle n'est pas entièrement fait à la taille, n'importe.... dis-moi, saurais-tu jouer un rôle d'amoureux?

JACQUOT, *riant*.

Moi, Monsieur? je ne fais que cela avec Mademoiselle Louise.... (*il réfléchit*). Ah! la fameuse idée qui me vient!

LOUISE, *riant*

Tu as une idée?

JACQUOT.

Et une fière!... Dites donc, Mademoiselle, et le jeune médecin d'ici-près.... Hein, l'occasion est bonne, vous qui désirez tant le voir.....

LOUISE.

Tu as raison.

JACQUOT, *à Bernard*.

Monsieur, j'ai votre amoureux dans ma manche, sous ma main.

BERNARD.

Dans ce lieu même?

JACQUOT.

Près de la petite porte du parc, là-bas, en v'là un qui f'ra joliment vot'affaire!

LOUISE.

Oui, mais il ne voudra pas venir, il fuit le monde comme un ermite.

JACQUOT.

Qui est peut-être bien fâché de ne plus voir personne !

BERNARD.

En ce cas, je vais lui écrire, donne-moi ce qu'il faut.

JACQUOT.

Dans le pavillon, Monsieur.

LOUISE.

Quoi, Monsieur, sans le connaître, sans savoir son nom, que nous-mêmes nous ignorons ?

BERNARD.

Il faut bien que ma pièce marche.... Ah ! j'ai bien fait des connaissances plus difficiles que celle-là.... tu dis que c'est un médecin ?

JACQUOT.

Et un rare médecin, il visite gratis et guérit tout le monde.

BERNARD.

Je vais lui annoncer qu'il y a ici un malade, une jambe cassée.... justement ma chute.... je lui dirai qu'on a besoin de son talent, de son immense talent.... force compliments, c'est un filet qui prend plus d'un poisson, il est pris. *(Il entre un moment dans le pavillon.)*

JACQUOT.

Est-il gai not'voyageur ? Ah ! que cinq ou six bons enfants comm'ça égaieraient toute not'maisonnée, et qu'un jardinier serait heureux avec lui !... pourtant j'aime mieux être seul de mon sexe au château.

LOUISE.

Et pourquoi ça ?

JACQUOT.

C'est que quand on est seul, on est toujours le préféré, et j'suis l'coq.

BERNARD, *sortant du cabinet.*

Jacquot, porte cette lettre à l'Esculape et reviens tout de suite.

JACQUOT.

Tiens, vous avez deviné que ce médecin se nomme Monsieur Esculape.

BERNARD.

Va, nigaud.

JACQUOT, *revenant après avoir fait quelques pas.*

Ah ça ! vous ne lui avez pas dit que c'était moi qui avais la jambe cassée ?

LOUISE.

Imbécille.

JACQUOT.

C'est juste... il n'vous croirait pas... je ne fais qu'un saut. (*Il sort précipitamment.*)

SCÈNE IX.

BERNARD, Mad. SAINVILLE, JULIE, LOUISE.

BERNARD, *à part.*

Voici ces dames, songeons à ma distribution.

Mad. SAINVILLE, *à Bernard.*

Je vous renouvelle mes excuses, Monsieur, de vous avoir si long-temps laissé seul.

BERNARD, *gaîment.*

Seul ! vous vous trompez, Madame, j'étais avec vous.

Mad. SAINVILLE, *étonnée.*

Avec moi ?....

BERNARD, *vivement.*

Oui, Madame, car je m'occupais d'un projet dont je vous ferais un mystère si je n'avais besoin de votre protection auprès de votre jeune amie.

JULIE.

Je ne vois pas, Monsieur, en quoi je puis vous être utile.

BERNARD, *vivement.*

Indispensable, voilà le mot.... Oui, Mademoiselle, pour rendre la fête de Madame plus complète, j'ai mis dans ma tête que nous jouerions une de mes comédies, et je compte sur votre obligeance pour y remplir ce rôle que je vous prie d'accepter. (*Il lui présente un rôle*). Je ne marche jamais sans ma distribution.

Mad. SAINVILLE.

Votre projet, Monsieur, est charmant, et je vous sais gré.... Allons, ma chère Julie, acceptez, je vous en conjure....

JULIE.

Mais, je n'oserai jamais.... Comment un rôle en vers... Je vous préviens, Monsieur, que je n'ai point de mémoire.

BERNARD, *d'un air caressant.*

Et bien moi, je suis sûr, Mademoiselle, que vous en avez comme un petit ange.... Le rôle n'est pas long et les vers se retiennent si facilement.

Mad. SAINVILLE.

Monsieur a raison, et je suis certaine....

JULIE.

Cela paraît vous faire plaisir, allons je me sacrifie volontiers.... Monsieur, je vous promets de faire de mon mieux. (*Elle jette les yeux sur son rôle.*) Ah! voilà un rôle d'homme, est-ce vous, Monsieur, qui serez mon interlocuteur?

BERNARD.

Pas précisément, Mademoiselle; le rôle est un amoureux, et quoique le théâtre soit le pays des illusions, je craindrais de ne pas être tout-à-fait à ma place. (*Bas à Madame Sainville.*) C'est encore une surprise que je veux vous ménager. (*A Julie.*) Vous aurez un amoureux, ma belle dame. Si vous daignez jeter un coup d'œil sur votre rôle, nous répéterons dans une heure, le manuscrit à la main.

JULIE.

Soit, Monsieur.

Mad. SAINVILLE.

Je vous remercie, mon amie, de votre extrême complaisance.... Je vous laisse à votre nouvel emploi, pour aller donner quelques ordres indispensables. (*A Bernard, en souriant.*) Monsieur l'auteur, je vous souhaite beaucoup de succès. (*Elle rentre dans le pavillon avec Louise.*)

JULIE, *avec gaîté.*

Allons, Monsieur, je vais étudier.

(*Elle sort vers le jardin en lisant.*)

SCÈNE X.
BERNARD seul (*d'un air satisfait*).

A merveille.... ma pièce sera jouée..... Cette petite femme sera très-bien dans mon épouse abandonnée.... elle a vraiment le physique du rôle, l'œil tendre, l'air mélancolique.... c'est cela.... Maintenant, occupons-nous de nos accessoires.... un auteur doit songer à tout.

SCÈNE XI.
JACQUOT, BERNARD.

JACQUOT, *accourant*.

Monsieur, le médecin a votre lettre en mains propres...

BERNARD.

Eh bien ?

JACQUOT.

Eh ben! il a pris ses lancettes en me demandant qu'est-ce qui était blessé, j'lui ai dit qu'c'était vous qui aviez versé en voiture, et il vient pour vous saigner.

BERNARD.

Me saigner !

JACQUOT.

Il dit que sans cela vous êtes un homme mort.... Ah! Monsieur, faites-vous saigner, c'est vrai que vous avez l'air malade.

BERNARD.

Allons, laisse-moi tranquille, et va-t'en.... Voilà ton rôle et celui de Louise ; dis-lui qu'elle te l'apprenne.

JACQUOT.

Et moi, je lui ferai apprendre le sien, ça f'ra tout juste l'enseignement mutuel.... (*Il ouvre la grille et aperçoit de loin Florville.*) Par ici, Monsieur; tenez v'la le voyageur qui vous a écrit la lettre.... Il va vous dire qu'il n'est point malade, mais c'est égal, saignez-le toujours, il est si bon enfant ! (*Il sort.*)

SCÈNE XII.
BERNARD, FLORVILLE.

FLORVILLE.

Je me félicite, Monsieur, de pouvoir vous être utile en

venant vous prodiguer mes secours, d'après ce que m'a dit le jardinier, votre accident ne souffre point de retard.

BERNARD, à part.

Il est fort bien notre amoureux. (*Haut.*) Monsieur, je me trouve beaucoup mieux, et je crois que j'en serai quitte pour la peur; mais il est une autre personne fort intéressante qui réclame votre présence ici.

FLORVILLE, *d'un air empressé.*

Que puis-je faire, Monsieur, pour elle et pour vous?

BERNARD, *à part.*

J'en étais sûr.... (*Haut, tirant un papier.*) Rien de plus aisé.... Vous saurez qu'il s'agit de ramener un époux égaré à sa jeune épouse qui n'a jamais cessé d'être digne de son amour.

FLORVILLE, *étonné.*

Qui a pu vous instruire, Monsieur?

BERNARD, *étonné et riant.*

Qui a pu m'instruire? c'est moi qui ai arrangé tout cela, et je ne crois pas avoir mal réussi à brouiller mes époux. Jetez les yeux, je vous prie....

FLORVILLE, *d'un ton froid.*

Non, Monsieur, je ne veux rien lire, rien entendre, je sais d'avance tout ce que vous pouvez me dire : le motif qui vous guide, Monsieur, fait honneur à votre sensibilité ; mais....

BERNARD.

Oh! ce n'est pas mon coup d'essai.

FLORVILLE.

Je conçois que, poussé par l'envie d'obliger..... à ce titre-là, je dois me contenter de cette explication.

BERNARD.

Je veux être pendu, si je comprends un mot à ce qu'il dit là.... Songez, Monsieur, que la maîtresse du château mérite.....

FLORVILLE, *vivement.*

La dame du château? vous la connaissez?

BERNARD.

Beaucoup...... depuis ce matin.

FLORVILLE.

Et vous la nommez?

BERNARD.

Madame Sainville.

FLORVILLE, à part.

Je respire. (*Haut.*) Que puis-je faire pour Madame Sainville ?

BERNARD, *d'un ton caressant.*

Il s'agit tout bonnement d'un petit acte de complaisance dans une comédie de ma façon.

FLORVILLE, *à part, riant.*

Quelle méprise ! et moi qui croyais. (*Haut.*) Vous pouviez, Monsieur, faire un meilleur choix.... la position dans laquelle je me trouve......

BERNARD.

Est très-intéressante..... Vous rendrez à merveille le dépit d'un époux qui se croit outragé.... Êtes-vous marié ?

FLORVILLE, *soupirant.*

Hélas ! oui, Monsieur !

BERNARD.

Bon ! voilà un hélas ! qui m'annonce que vous jouerez votre rôle d'après nature.

FLORVILLE.

Encore une fois, Monsieur, je ne puis vous aider à fêter Madame de Sainville.

BERNARD.

Vous ne m'aiderez pas ?... si, Monsieur, vous m'aiderez, vous ne ferez pas manquer une fête pour laquelle on attendait que vous ; vous êtes médecin, me direz-vous, la gravité de votre état vous empêche.... Mauvaise raison, Monsieur, Esculape n'était-il pas le fils d'Apollon ? Vous voyez bien que cela ne sort pas de la famille, et vous ne refuserez pas l'occasion d'être agréable à une jolie femme..... Je vous donne une petite épouse charmante, voilà votre rôle, promenez-vous en étudiant.... nous répéterons dans peu.... vous jouerez à merveille, et nous aurons tous beaucoup d'agréments.... A l'étude, mon jeune ami, et n'oubliez pas surtout votre réplique d'entrée, voici le vers ;

« Je crois entendre, ô ciel ! si c'était mon époux !
» C'est lui. »

Vous paraissez alors à la grille du fond, l'étonnement, la stupéfaction, tout est là, je réponds de votre effet..... De grâce, ne perdons pas un instant.

FLORVILLE, *à part.*

Son originalité m'amuse. (*Haut.*) Allons, Monsieur, j'accepte, et je vais étudier.

BERNARD.

Bravo, vous étiez né pour être artiste. (*Florville sort par la grille*), et de quatre. Ah! quel travail.... faire une pièce, c'est un plaisir; mais la faire jouer, quel enfer!

SCÈNE XIII.

JULIE, BERNARD.

BERNARD, *voyant entrer julie qui étudie.*

Ah! voilà ma jeune première, elle paraît prendre plaisir à étudier son rôle.... Eh bien, Mademoiselle?

JULIE, *avec gaîté.*

Eh bien! Monsieur, je suis toute étonnée de ma mémoire.... la vérité de la situation est telle qu'il me semble raconter une histoire, dont je serais moi-même la malheureuse héroïne.... d'honneur c'est frappant.... Ah! Monsieur, que vous connaissez bien le cœur humain!

BERNARD.

Et surtout la bonté des femmes, n'est-ce pas? Cela doit être, nous autres observateurs.

JULIE, *avec feu et continuant.*

La perfidie des hommes, leur cruelle tyrannie, leur jalousie mal fondée, et la triste condition à laquelle nous sommes condamnées, vous avez su peindre tout cela avec une vigueur, une énergie....

BERNARD, *enchanté.*

Quel feu! quel œil! Ah! Mademoiselle, jamais auteur ne confia son ouvrage en de meilleures mains.

JULIE, *avec amertume.*

Le dénoucment seul, Monsieur, me paraît un peu forcé. (*Soupirant.*) Quand le cœur fut long-temps ulcéré, on a de la peine à pardonner.

BERNARD.

Quand vous aurez entendu ce que vous dit mon jeune homme, vous concevrez que le pardon de ma jeune épouse est tout naturel.

JULIE.

Nous sommes si indulgentes!

BERNARD.
Voulez-vous que nous commencions à répéter.
JULIE.
Volontiers, Monsieur.
BERNARD.
Voyons, plaçons-nous bien comme il faut.

SCÈNE XIV.
BERNARD, JULIE, M.^{me} SAINVILLE, LOUISE, JACQUOT.

BERNARD, *à Madame Sainville.*
Ah! Madame, ce n'est pas bien de venir ainsi surprendre nos secrets.

Mad. SAINVILLE.
J'en conviens, Monsieur, mais je n'ai pu résister à un mouvement de curiosité; vous connaissez les femmes?....

BERNARD.
Eh bien! Madame, puisque vous voilà, vous allez faire le public.... mais de grâce, pas trop de sévérité.

JULIE.
Surtout pour moi, car j'ai grand besoin d'encouragement. (*Madame Sainville se place sur un banc placé vers l'avant-scène, Louise et Jacquot se placent derrière elle.*)

BERNARD.
Allons, place au théâtre et silence dans les coulisses. (*A Louise et Jacquot*) vous répéterez à votre tour.... étudiez en attendant..... Nous y voilà, silence.... (*A Madame Sainville.*) Nous passons la scène de la soubrette et du jardinier, ils n'ont que quelques mots à dire; l'important de la pièce et le plus difficile à exécuter, c'est le moment de l'entrevue. (*A Julie.*) Vous, Mademoiselle, vous êtes dame pour un moment.... Vous sortez du pavillon pour prendre l'air, et vous tenez à la main les lettres de votre époux, de ce petit monstre que vous aimez toujours.

JULIE, *à part.*
Elles ne m'ont jamais quittées.

BERNARD, *qui a écouté.*
C'est parfait!.... l'air rêveur, mélancolique.... quand vous voudrez. (*Il tire un manuscrit de sa poche.*)

JULIE, *déclamant sans regarder son rôle.*
« Témoins chers et muets de l'amour le plus tendre.

BERNARD, *avec joie.*

Comment, sans lire le rôle, c'est délicieux !.... N'ayez pas peur, je vous suis....

JULIE, *reprenant.*

« Témoins chers et muets de l'amour le plus tendre,
» Hélas ! en les lisant, je crois encore l'entendre,
» Me jurer à genoux un éternel amour,
» Ce bonheur fut le mien, il n'a duré qu'un jour ;
» Il me quitte, l'ingrat ! et lorsqu'il me délaisse,
» Ses soupçons mal fondés accusent ma tendresse.
» Il demande à me voir ! c'est ici, dans ces lieux,
» Qui virent tant de fois notre amour et nos jeux,
» Qu'il veut rompre, dit-il, une chaîne odieuse,
» Dorval se croit trahi !.... je suis bien malheureuse.

BERNARD, *transporté.*

Bravo ! bravo ! c'est cela. (*A Madame Sainville.*) De grâce, Madame, applaudissez donc puisque vous faites le public.

Mad. SAINVILLE, *applaudissant des mains.*

C'est parfait ! c'est parfait !

JACQUOT, *pleurant.*

Je ne sais, mais je sens mes yeux qui pleurent comme la vigne au mois de mai.

LOUISE, *pleurant.*

Ça m'fend le cœur moi.

BERNARD.

Voyez ces larmes, Mademoiselle, ce que c'est que la vérité..... soyons vrais et toujours vrais..... A présent, remontant la scène, vous avez cru entendre marcher... Allez et vous dites :

« Je sens battre mon cœur.....

JULIE.

« Je sens battre mon cœur et fléchir mes genoux,
» Je crois entendre, ô ciel ! si c'était mon époux ! »

(*Julie va vers la grille au moment où Florville entre lisant son rôle.*)

SCÈNE XV ET DERNIÈRE.

Les Précédents, FLORVILLE.

BERNARD, *enchanté.*

Ma foi, ils sont à la réplique comme de vieux comédiens !

JULIE, *levant les yeux et reconnaissant Florville, d'une voix étouffée.*

C'est lui ! *(Elle est prête à se trouver mal, et s'appuie sur le bras de Bernard.)*

BERNARD.

Vous vous trouvez mal, parfaitement bien. *(A Florville.)* Eh bien ! Monsieur, à votre réplique.

FLORVILLE, *levant la tête.*

Ah ! pardon, je n'y étais pas. *(Il regarde Julie avec surprise.)* Que vois-je ! vous ici, Madame !.... ô trahison !

BERNARD, *allant à Florville.*

Que diable, mon cher, que dites-vous donc là ? il n'y a pas un mot de cela. Attendez donc la réplique.

« C'est lui, je vais mourir.....

(A Madame Sainville.) Ah ! Madame, qu'un auteur est à plaindre ! c'est très-difficile de faire entendre ça au public.

JULIE, *bas à Florville d'un ton sévère.*

N'abusez pas, Monsieur, de ma pénible situation, et respectez la maison où je suis.

FLORVILLE, *de même.*

Ne craignez rien, Julie, vous serez satisfaite.

BERNARD, *avec exclamation.*

Que diable se disent-ils ? nous n'y sommes plus, mes amis, nous n'y sommes plus. Recommençons cette entrée.

JULIE.

Non, Monsieur, achevons cette scène qui me fatigue horriblement.

Mad. SAINVILLE, *se levant.*

Ma chère Julie, le trouble où je vous vois...

BERNARD.

Tout cela va s'expliquer ; de grâce, mademoiselle Julie, ne ralentissons pas le mouvement, à vous, Monsieur du dépit concentré.

FLORVILLE, *à part.*

Mon rôle me sert à ravir !

(Avec ironie à Julie.)

« Ma présence, Madame, a droit de vous surprendre ;

JULIE, *accablée.*

« Vous l'avez demandé, je devais vous attendre. »

BERNARD.

Chaud, chaud, mes amis; (*à part.*) Oh! ce n'est plus cela. (*Il s'assied avec dépit.*)

FLORVILLE, *à Julie.*

Croyez, Madame, que sans ce hasard inexplicable, je n'aurais jamais cherché à vous voir.

BERNARD.

C'est là l'idée; mais les vers, mon ami, vous oubliez la rime. (*Il déclame.*)
« Pour moi, sans ce hasard que je n'ai pu prévoir,
» Je n'eusse point conçu le désir de vous voir. »

JULIE, *d'un air attendri.*

« Ingrat, vous avez pu soupçonner ma tendresse;
» Je sais mal à vos yeux déguiser ma faiblesse,
» Et, malgré tous ses torts, en voyant mon époux,
» J'ai senti par degré s'affaiblir mon courroux. »

FLORVILLE, *hors de lui.*

Ah! serait-il vrai que vous ne fussiez pas coupable?

JULIE.

Avez-vous pu le croire?

BERNARD.

Allons, les voilà qui battent la campagne. (*Il se place entre Julie et Florville, et les prend par la main.*) Mes amis, au nom du Ciel, remettons-nous la situation devant les yeux. (*A Florville.*) Vous êtes un mauvais sujet qui, se croyant trahi par sa femme, la quitte et la retrouve par hasard; les époux se font des reproches, le mari avoue ses torts, l'épouse prouve son innocence. Le mari, confondu, implore son pardon, la jeune femme l'accorde, et tous les amis partagent la joie des époux réconciliés. Que diable, mes chers amoureux, lisez donc votre rôle, si vous ne pouvez pas l'apprendre. (*A madame Sainville.*) Ici, Madame, j'ai cousu à la pièce un petit chœur de villageois, conduits par Jacquot, qui venait célébrer les deux époux..... Nous en sommes donc au moment où vous dites à Mademoiselle :

« A perdre votre cœur, suis-je donc condamné? »

Et Mademoiselle vous répond en vous présentant sa jolie petite menote :

« Qui convient de ces torts est bientôt pardonné. »

Nous passons de suite à la scène du portrait. (*Il déclame.*)

« Le voilà, ce portrait dont les charmes trompeurs. »
(*Il cherche dans sa poche.*) Allons, j'ai justement oublié l'accessoire; mademoiselle, voilà ma tabatière, c'est le portrait de ma grand'mère ; mais au théâtre le public ne s'apperçoit pas de ces choses-là.

« Le voilà ce portrait......

(*Il présente sa tabatière.*)

JULIE, *la refusant et tirant un portrait de son sein.*

Je n'en ai pas besoin, car je porte toujours sur moi...

(*Elle déclame.*)

« Le voilà ce portrait dont les charmes trompeurs....

FLORVILLE, *s'approchant surpris.*

Que vois-je ? serait-il possible !

BERNARD, *d'un air satisfait.*

Ce n'est pas le vers, mais l'élan est juste.

FLORVILLE, *à Julie.*

Quoi! Madame, c'est mon portrait ?

BERNARD.

Eh! oui, c'est votre portrait, c'est convenu.

FLORVILLE.

Ah! Julie, que je suis coupable !

JULIE, *lui tendant la main.*

Je vous revois, tout est oublié.

BERNARD, *d'un air contrarié.*

Allons, tout comme il vous plaira; ce n'était pas la peine d'écrire ma pièce en vers, je l'aurais bien mise en prose comme vous ; mais si vous appelez ça préparer un dénoûment.

FLORVILLE, *vivement.*

Le hasard s'en est chargé!... Ma bonne amie, plus de contrainte. (*A madame Sainville.*) Madame, je vous présente ma femme.

TOUS, *surpris.*

Sa femme ?

BERNARD.

Sa femme! allons, ils vont tous crier au plagiat !

JULIE, *à madame Sainville.*

Mon amie, je dois vous expliquer ce mystère; cet époux, dont je regrettais l'absence, c'est Florville. Ce portrait est le sien ; Florville arriva lorsque j'y travaillais moi-même....
Le désir de lui causer une surprise me fit cacher aussitôt

mon ouvrage.... Florville me crut coupable; mon amour-propre, blessé, refusa toute explication, et sa tendresse alarmée, plus encore que sa jalousie, fut la cause de son éloignement.

Mad. SAINVILLE.

Mes amis, vous ne pouviez, pour ma fête, me donner un spectacle plus agréable que celui de votre réunion et du bonheur de deux époux.

BERNARD, *déconcerté*.

Allons! voilà justement le couplet final de mon morceau d'ensemble; encore un plagiat! Il est donc décidé qu'il n'y a plus rien de nouveau sous le soleil.

Mad. SAINVILLE.

Si ce n'est la fidélité des époux.

JACQUOT.

L'insensibilité chez les femmes !

FLORVILLE.

Leur extrême indulgence.

JULIE.

L'oubli total des injures.

LOUISE, *à part*.

Des maîtresses faciles à servir.

BERNARD, *au public*.

Enfin, Messieurs, un auteur qui, en vous offrant son ouvrage, n'a pas osé compter sur un peu de succès.

FIN.

Imprimerie de SÉTIER, Cour des Fontaines, n. 7, à Paris.

www.ingramcontent.com/pod-product-compliance
Lightning Source LLC
Chambersburg PA
CBHW030122230526
45469CB00005B/1754